古文苑卷第十七

雜文

董仲舒集叙

王褒僮約

班固奕旨

蔡邕篆勢

黃香責髯奴辭

聞人牟準魏敬侯碑陰文

董仲舒集叙

漢書本傳仲舒所著皆明經術之意
及上疏條教凡百二十三篇此必集
中所載也

董仲舒清河廣川人也以治春秋為博士下帷
講誦弟子傳以久次相授業或莫能見其面蓋
三年不窺園圃王充論衡曰仲舒讀春秋三年
不窺園菜進退容止非禮不行學士皆師尊之漢孝
武皇帝即位以賢良對策焉江都相事易王十
五王傳江都易王名非武帝兄也顔師古曰易王素
驕好勇仲舒以禮義匡正王敬重焉公孫弘希
世用事深疾仲舒是時膠西與王尤縱恣數害吏
二千石膠西于王端易王同母弟亦武帝兄不然至者輒求其罪告

僮約

王褒

蜀郡王子淵 地理志蜀郡即成都漢書以事到
　　　　　本傳王褒字子淵蜀人也
煎上 王壘山在成都西北湔水出焉亦名湔山
　　　湔水所經行之地故名煎上與湔同
寡婦楊惠舍有一奴名便了倩行酤酒便了捍
大杖上家巓曰大夫買便了時指楊惠夫故
　　　　　　　　　　　　　　　　　　只約守
家不約為他家男子酤酒子淵大怒曰奴寧欲
賣邪惠曰奴父許人無欲者子即決賣券之
奴復曰欲使皆上不上券便了不能為也子淵
曰諾券文曰神爵三年正月十五日宣帝即位十六年之
　　　　　　　　　　　　　　　　　　　　也按漢書神爵五鳳
　　　　　　　　　　　　　　　　　　　　之間上欲興協律之事益
　　　　　　　　　　　　　　　　　　　　州刺史王襄令褒作中和樂職宣布詩因奏褒
　　　　　　　　　　　　　　　　　　　　有軑材上徵褒既至文詔當作聖主得賢臣頌之前通
　　　　　　　　　　　　　　　　　　　　頃之擢為諫大夫此不合於
　　　　　　　　　　　　　　　　　　　　神爵載元年金馬碧雞於
　　　　　　　　　　　　　　　　　　　　鑑求未薦召於
　　　　　　　　　　　　　　　　　　　　郡有資中縣屬益州從成都安志里女子楊惠買夫時戶
　　　　　　　　　　　　　　　　　　　　　　　　　　　　　　　　捷為郡
　　　　　　　　　　　　　　　　　　　　　　　　　　　　　　　　地理志
下髠奴便了決賣萬五千奴從百役使不得有
二言晨起灑[一作掃]食了洗滌居當穿臼縛箒

尔雅翼卷十七

杜堓音地刻大枷明研陌
場刻畫地段連枷打穀之具築塞禾稼之大枷
麥可運大枷打穀也廣袤引練以巴切及井鹿盧切
大呿下眯振頭垂釣刈芻結葦膿編簟治麻以為
妻作布鄭氏詩篷麤竹筥編治葦日膿繀治麻曰緒
不酩住酤醸酸薄酒也模沃練醲醇醇醇
求美飲織複作履麻履汁漚治但美漿沃
淡不得織複作履鹿黏雀作漿日酪沃
網捕魚繳鷹彈丸以言繀治縷黏雀張烏
捕龜凌園縱魚鷹鶩百餘魚鷹鶩鴨之屬驅登山射鹿入水
逐鷗鳥持梢牧豬種薑養羊長育豚駒犢糞除常
索鏤食似馬牛鼓四起坐夜半益芻二月春分
被隱杜疆落桑皮楔種植種瓜作音陟昨地附枝及耕朽鋤
蠹者割取櫟繩索櫸栩種瓜作音陟昨地附枝及耕朽鋤
之皮可為樞欒疆落亦詩疆埸散舄又植茄披葱其菜種茄而別
八月糶斷壺音壺又斷木植之性摶焚糙等韭薤集破封
植瓠壺也詩筥賈誼其堅壤借以焚糙等韭薤集破封
地有枯枲就土炮必晒其必堅竅皆日中早
齋復日曬中賈誼冷劓之氣摶鼕日中
橐篋音章伯熔治瑪緊之借蹴之法律
三重馬蹄篇熔治馬爛熔之耕別耕子
舍中有客提壺行酤汲水作餔音酺噍杯整梭
設飲食之具孟光舉梭齋眉
臨飲食淮南子滌而食具孟光舉梭齋眉
栽盂謂之監或鑿井凌渠縛落鉏園落籠落也研陌

盡築肉同　　　　　　
具飭築與　　　　　　　　　　　　　　　　　　　　　　　　　　　　　　　
肺臾巳與斷　　
薄築鱉肉如　　
岸飾斷月　　

盡築肉同斷與如胖半膽魚包鱉亭茶煮以為菜也
具飾築蓋葅關門塞實饌獵縱犬勿與隣里
肺巳盛葅關門塞實饌獵縱犬勿與隣里茶苦菜也
築斷月　脯半膽魚包鱉亭茶煮以為茶苑也
爭鬥奴但當餃豆飲水不得嗜酒欲飲美酒唯
得染脣漬口不得傾盂覆斗不得展出夜入交
關伴偶舍後有樹當栽作船上至江州漢中郡有江州郡
縣蜀都聚水至此下到前主　蜀郡有前道涪陵之縣治凟使涪所
會合見蜀都賦也主
損以串錢紡即敗葉之答新都入涪　縣注凟章山凟所出
以敗者錢推紡　地理志廣漢郡新都有工官　綿亭
府據求用錢推紡惡敗櫻索　綿亭地名　錢庸直郡也樓索所用
洛地理志廣漢郡新都入涪有工官　綿亭
洛水所出南至新都入涪　縣注凟章山凟所出
女求脂澤販於小市小膏凍之縀物歸都擔枲轉出當為婦
旁蹉敏泉脊切麻也禹貢岱　牽犬販放一作鳥　武我
陽買茶楊氏池中擔荷　池武陽地名茶茗也楊氏　一作鳥武我
藕皆可販賣　其實蓮其根往來市聚虛
不得夷蹲旁臥惡言醜罵多作刀弓持入益州
貨易牛羊奴自交精惠不得癡愚慧通與持斧入
山斷斬裁木為薪輅章輈也斷　若殘當作俎机
木杖及楔雜一作盤梵薪作炭　殘餘也祖机
也殘盤餒豬之　牟斷之餘為炭也　木當用石磨前力
作此又其下則薪而燒之以　為炭也　渠戲皮盛
之古人皆以書削之至　若水則削以為薪　石磨切力罪
謂之書刪木為　　　　治畚屋書削代牘
編木曰暮以歸當運乾薪

兩三束四月當坡五月當穫謂麥十月牧區多
取蒲苧麻紵音皮益作繩索雨墮無所為當編
將織箔蒲音檠蘸蒲草也　　　　　　　　植種楗李梨柿柘桑三丈一
樹八亦為行果類相從縱橫相當果熟牧歛不
得吟嘗犬吠當起驚告隣里根門柱戶上樓擊
鼓術一作樹盾曳舒還落三周賊所以巡警盜竊
也葱薤各切莫當以為席事訖欲休當舂一石夜半無
小蒲草可以為席事訖欲休當舂一石夜半無
以供給賓客奴不得有姦私事事當聞白不
主以猶掌也
事浣衣當白若有私歛主給賓客私歛謂之類牧租
聽教當答一百讀券文徧訖詞窮咋咋咋音
咋索色窄切訖狀扣頭兩手自搏目淚下落鼻
咋恐畏不能訛
涕長一尺當如王大夫言不如早歸黃土陌蚓
鑽額早知當尓王大夫酤酒真不敢作惡
　　奕旨
　　　　班固
大冠言博慈邕獨斷曰武冠或曰武弁大冠武官服之既終或進
而問之曰孔子稱有博奕語熊奕者乎今博行於
世而奕獨絕博義既弘奕義不述問之論家師
不能說其聲可聞乎曰學不廣博無以應客此
方之人謂棊為奕弘而說之擊其大畧厥義深

奕局必方正象地則也道必正直神明德也
有白黑黃黑一本黑陰陽分也駢羅列布效天文也
象既陳行之在人蓋王政也成敗臧否為仁由
已危之正也危中有正正中有危投以令作嚴博具以骨為之
不專在行優者有不遇劣者有僥倖踦䠯相凌
氣勢力爭雖有雄雌未足以為平也至於則
不然高下相推人有等級若孔氏之門回賜相
服論語子貢曰虞書三載考績三考黜陟幽明
朝考功黜陟虞書三載考績以計策若唐虞之
祈所一作因敵為資應時屈伸續之不復變化日
闕壞頼不振有似瓠子沉濫之敗水子禹之治
漏決有似夏后治水之勢孟子水之勢也治
新或虛設預置以自護衛蓋象庖羲罔罟之制
佃以漁蓋取諸離言廣布置也嗁防周起陣塞
陽庖犧氏作結繩而為罔罟
手劍刃盟齊桓歸
魯侵地汶陽之田復要還曹子之威
之謹隄備也作伏設詐突圍横行田單之
上文治水言一碁破窒亡地復
奇齊七十餘即墨用火牛
取償蘇張之姿固本自廣敵人恐懼三分有二擇
之取償挾似酒之蘇振其要害以相劫持失地於東國
而不誅周文之德知者之慮也有文王三分以服事

殷墓之全勝既有過失能量弱逡巡需行儌
不辞有也

角依旁卻自補續雖敗不亡繆公之智中庸之
方也保其國蓋之敗悔過自誓卒上有天地
之象則天文陰陽次有帝王之治虙犧禹文王
之權齊桓秦體下有戰國之事蘇張覽得失古今
畏備及其憂也至於發憤忘食樂以忘憂激其
志氣怡懌性情如此論語忘憂之詩書關雎類也
也樂而不淫哀而不傷雖之詩書不闊雎
之詩書關雎類也不淫哀而不傷喜而不至於媱質
陽代至施之養性彭祖氣也忘此雖不至於競競賀兩
彭祖得之上及虙下及五伯氣毋外若無為默
真之法子伏犧子莊子及有虙下及五伯
而識淨泊自守以道意隱居放言遠答悔行象
虞仲居論語虞仲夷逸中權信可喜感乎大冠
論未備故因問者畣其事

篆勢　蔡邕

徐堅初學記題以蔡邕篆書書體占者
蒼頡觀鳥跡造文字書契焉作至周
宣王時史籕作大篆篇及秦書
有八體一曰大篆二曰小篆王莽居
攝印使甄豊校定六書一曰古文二曰奇字三曰篆書四曰佐書五曰繆篆所以
摹印也六曰鳥書所以書幡信也
自漢而下書法轉相命名墓儌六經體刻愈多於伯大喈
妙於書而決靈帝命蔡邕書六經刻石

外學門

鳥遺跡皇頡循聖作則制斯文皇頡蒼頡也世推尊之故稱後
皇頡崔瑗草書體云書體之興始自頡皇寫彼鳥跡以定文章
始自頡皇寫彼鳥跡以定文章體有六篆為真
形要妙巧入神或龜文斜列櫛比龍鱗紆體放
尾長短副身頰若秦稷之垂穎蘊若蟲蛇之勢
縕揚波振激鷹跱龍攫平延頸脅翼勢
似凌雲或輕舉內濃末若絕若連化似露
緣絲垂凝下端澄體有懸針倒薤從者如懸衡
者如編抄者邪趣不方不圓若行若飛跂跂
遷延迫而察之端澄不可得見指偽不可勝原
翾翾音儇小飛也遠而望之象鴻鵠羣遊駱驛
辭巧時人企虫行也
辭巧時人公翰般魯人僥者黃帝之籀誦拱手而韜翰史
離婁不能覩其隙間明目人
研桑不能數其詰屈班計研桑弘羊二人精於筭
垠離婁不能覩其隙間班固賓戲研桑心計於無筭
斌其可觀擒巧豐於純素為擧藝之範圓數規音
武史與蒼頡始造之書法也處篇籍之首目粲彩斌
懿舉大體而論旗左傳猶虞公求助旂
藉也誦沮誦也黃帝之
之字體寫之然素可為皆自謂以此為法式美麗嘉文德之弘
責髯𩯭以辭
我觀人鬢長而復黑髮弱而調離離若緣坡之
黃香
寓軶駟奴以議世之飾也谷貌媵頰舌者

竹檟欝若春田之茁因風披靡隨風飄颻爾乃附以豐順表以蠟眉瑩以素顏鬒以妍姿約之以縰縱潤之以芳脂華翣翼薜靡綾振之發曜鸖若玄珪之垂於是操長鬒奮髭則論說唐虞鼓髭奮髯則研覈否藏內有環形外闈宮商相如以之閒都如美人賦司馬相孫以之堂堂論語孫師字子張也豈若子髭亂且赭枯橋禿瘠劬勞辛苦汗垢流離污穢泥土傖囁穰襦音而與塵為侶無素顏可依無豐順可怙動則困於惣滅靜則窘於因虞薄命為髭乾正著子順為身不能庇其四體為智不能飾其形骸癩鬚瘦面常如死灰癩瘦因病地豫瘙以律因以為癩音賴寒死曰瘦瘦魯不如犬羊之毛尾狐狸之毫瑩尾為子鬚不亦難乎

魏敬侯碑陰文　聞人牟準

三國魏志衛覬字伯儒河東安邑人少夙成以文學稱魏國建拜侍中與王粲並典制度歡贊禪閱鄉侯受詔興文詔之議為之詔閔帝特封闌鄉侯受詔典著竹刊所撰述數十篇古文鳥篆隸草無所不善詔書

敬侯所葬之先塋城惟解梁解縣有詳國志注左傳傳十五年晉侯城地照泰內及解梁城地即邽首地名山對靈足之靈山

谷當猶口之猶谷勢高而趣幽形坦而背阜
如墻阜也鑿室而可以蔽藏不墳而所冀速朽坦謂
豐厚也欲速朽為宋桓之譏石槨之侈記
死馬言之機石槨也司琣琦素白而靡尚衣服隨
侯者菲所近時古跡敬也曰季居亭亭云巳治詹嘉
嘉春秋時古縣東北地道公入解縣襄日晉
在主而可友郡國志解縣有鄉記物志日詹
時而則有故吏述德於隧前門生紀言於碑後
隧即碑之前謂碑銘自謂也
後謂碑陰前門謂碑之名也
久秭之億多期所著述注解故訓及文筆等甚多
年之億期歷名恐有
所期也處高櫨之厚地將秭億而永
皆巳失隧所注孝經固而誤字釋孝經詩書
注釋漢雷氏釋經
亭碑增篆狀下碑
道旁有郡國志左馮翊祋祤縣法皇覽曰及華山下
秋有故倉頡家碑大篆書在左馮翊郃陽縣南
有微春倉頡家在馮翊衙縣
叔時石碑漢人碑交叔見後作毅
奏及受禪石表文並在許繁昌元常書
之繁陽亭為縣以縣內頴川繁昌是也帝王世紀曰魏文
許石表顥内顥川繁昌奏銘
禪表顥並金針八分書也工書鍾繇首法辭字元
為文尊彌奏鍾繇書有八分懸針金錯金石故曰金錯
金針八分書也體書懸針金錯
猶不圖其形或曰以銘體也太祖
法不圖其形或曰以
文帝等臨詔令雜駁議上封事一百餘條誡子

等散在人間及碑石可見忘言餘論皆樹碑人郡國
縣道姓名具如于後樹立也人姓名闕不載

古文苑卷第十七

古文苑卷第十八

記碑

漢樊毅脩西嶽廟記
衡顗西嶽華山亭碑
張昶西嶽華山堂闕碑銘 一張旭作
王延壽桐栢廟碑
蔡邕九疑山碑

漢樊毅脩西嶽廟記 一作西嶽廟記碑

山經曰泰華之山削成四方其高五千仞廣十里形上大下小峭峻也周禮職方氏華謂之西嶽其山鎮曰河南曰豫山祭視三公者子禮記王制天下名山大川經注山河注云視其牲器視之三公以其能興雲雨產萬物通祭之書大傳歲二月東巡守至于岱宗柴八月西巡守至于西嶽華山注云視其牲器之數出雲膚寸而合不崇朝而雨故帝舜受堯歷數精氣有益於人則祀之論語堯曰咨爾舜天之歷數在爾躬親自巡省設五鼎之奠柴燎煙月西巡守至于西嶽華山祭之書虞書歲二月東巡守至于岱宗柴至西嶽如初神祇乂用昭明百穀蕃殖黎民時雍鳥獸率舞致敬鳳凰來儀暨夏殷周末之有改也末莫其典休明則有禎祥荒瑤瞟穢災必降秦違其典璧遺部池二世以亡鄭客白馬而至者授觀之壁曰有

陶唐祭則獲福奕世克昌言如舜之惡逆亡新滔
始皇死於沙丘二世立而秦亡高祖應運禮遷
媯我遺滿池君今年祖龍死及
太山邸邑猶存沐之邑也泰山之下鄞侯皆有
役不干時而功已著蘗勞久逸神永有憑自古
設中外館圖珍奇畫恍獸嶽瀆之精所出禎秀
三年見前諡特部行事苟班與縣令先嘗以漸補治
舊久墻屋傾亞凸一作世室不脩春秋作譏文十
齊祀西嶽以傳舍一本有窄字狹不足處尊卑廟舍
宣由復夕惕惟窺祿之報順民之則孟冬十月
命守斯邦為弘農威隆秋霜恩踰冬日景化既
州郡辟公府除防東長中都令郡中縣屬山陽
平國漢制萬戶以上誅強撫癃民二鄣以清
為令減萬戶為長
忠更父侯宏字子茂封平望侯子尋玄鄉侯族出
扶冊之胄復云射陽之孫蓋揃毅祖襲封射陽
有漢元舅五侯之胄謝陽之孫曰樊府君諱毅
字仲德侯後漢書樊宏字靡卿世祖之舅封壽張
玄牡牲牷必充天惟醇祐萬國以康健武章敢用
告天望于羣神二年初制郊雒陽即位燔燎
陽城南中嶽在未四嶽各依其方光和二年
初彗掃頑凶竊誅夷新蠻之蘗平盪除更率舊章
逆鬼神不享做鬼神違之蘗必速亡建武之
同者謝與夜射承考讓國家于河南國至毅父居
者神夜切

五嶽尊同哀此勤民獨不傾福乃上復十里內
工商農賦有乞後同華山下十里內兔厭帝心嘉
瑞仍會與答同爾租田口箏狀在前
品物君舉必書況乃盛德惠及神人可無述
馬於是功曹郭敏主簿魏襲戶曹史許禮等皆
農郡官遂刊玄石銘勒鴻勳垂曜靈軫存有昭
屬也音志
識記也其辭曰二儀剖判清濁始分也易太極
生兩儀乾坤既判陽凝成山陰積為川泰
者為天重濁者為地輕清二氣交泰常以否
氣推否洪波況臻橫流否也禹濬川奠山所以
泰堯命伯禹決江闢汶川靈旣定恩覆兆民乃
天世主遵循永享歷年赤銳煌煌漢火德故受
刊祀典辨于羣神因瀆祭地嶽以配天左傳山
茲介福京夏密清謐與殊俗賓服令問不違可
謂至德德音孔昭實惟我后皆指毅也古者諸侯
后又三后出自中興之舅本枝惟百延慶長
命乃大漢之多則字書肆觀東
久俾守西嶽達奉神祀陂傳飾廟靈則有攸
做字按文齊降瑞留祚景風凱悌惟風及雨成
上多則字
我稷黍稼民用章建乂室宁刊銘記諷紀諷克
醴梁甫古者卦泰山禪梁甫刻石紀諷可鄴梁甫之刻
湯沐之邑馬庄四以井為邑取足以舍共藁穀
邑邸舍也言此邑以賜諸侯天子不收稻賦

西嶽華山亭碑　衛凱

惟光和元年歲在戊子名曰咸池季冬己巳弘農太守河南樊府君諱毅字仲德下車之初以毅恭肅神祀西嶽廟前見至尊詔書奉詞躬親往省徒作勞謙即事是年十一月到任旧租口筭狀并脩西嶽廟碑見前租有漸散齊華亭通下同齊堂逼窄郡縣官屬清斯瘝怒時雨不興甘澍不布念存黙首懼闇曠齊無處尊甲錯綜精誠不固畏天之威逢素曠職尸是與令巳郡胸忍先讓公謀忍縣人時為華陽令公與齊謀其字也胸音劭圖議繕故斷度桷廊立室異麤一作胞音一作謀尸胸音劭福祿是顧刻乙碑鯀吏卒俠路其辭曰處左右趣之莫不竞慕二年正月巳卯興就既成有元休嘉啟寤客得竭情誠一作福祿是顧刻嚴嚴西嶽五鎮次宗則泰華為次宗緒德之岱山為五嶽之宗尊大華優隆皇帝永思祀典孔明高神肯宴主壁贊通赫赫在上以畜萬邦惟嶽降神寔生甫公卿百辟繵業攸蒙帝命不違歲事報功后命卿散齊外亭前所謂華亭之外皇靈處所逼窄骨窆有聲神樂其靜脩條肅羣無形族之併居煩雜也窆神蘇骨窆屑甯言神人異嶐嶇近則不敬則翬飛趪迅尊甲

有序縈心致誠因繪舊室整頓端于在其板屋
靴不加精天人同道萬祚來迎既受帝祉延于
後生為龍為光詩既見君子為龍寵也又王庭為
八十為侯福祿來成刻石紀號永享利貞
府丞渤海劉固叔曹掾楊史陝許禮文
湖陽馗伯馮彭和伯怡尤尉隴西甄璆叔曼
化縣丞隴西曹掾楊儒曼先士簿
監典者門不掾駱瑗基戴史先主記史柏覽文進
戶曹掾魏曇長史田磐文祖將作掾曹鑒
孔明任就紉成史吳武丙昌

西嶽華山堂闕碑銘

禹貢南至于華陰註河自龍門南流
至華山北而東行地理志華陰縣故
陰晉秦惠文王五年更名寧秦高帝
八年更名華陰太華山在南有祠
合祀河嶽此嶽之神
之碑文蓋嶽之廟

易曰天地定位山澤通氣易說卦然山莫尊於
嶽澤莫盛於瀆山嶽有五而華處其一瀆有四
而河在其數其靈也至矣聖人廢興昭明有
必有其應故岱山石立中宗繼統漢孝元鳳三
年泰山燕來山南有大石自立昭帝亡嗣宣帝
廢人為天子者其後昭帝崩民間立當
紹大統廟太華授璧秦胡絶緒年鄭客至華陰
彌中宗

年而殷亡白魚入舟姬武建業寶珪出水子朝襲位
年祖龍死是歲始皇帝遂受天明命寶珪出水子朝襲位左氏傳用成
望見素車白馬從華山下持璧與容克于王舟武王遂受天明命
名是復高陵更寧秦縣為率禮不越故祀是尊
故老遺跡尚在逮至大漠受命克亂不悛不忘舊
壞老能言之亦不忘舊
奉以祭邑既入秦則秦奉祠其城險固基趾猶存
曰寧秦注邑入晉則晉奉祠亦如之二國力爭以
之西則曰陰晉史記魏文侯三十六年齊侯晉陰
陰也久矣乃紀於禹貢而分秦晉之境奉鄜晉
子秉其禮諸侯力政疆國攝其祭奉其邑曰華
則祀典不在盖所以崇山川而報功也四海一統天
殖之祀謂山林川谷丘陵民所取財用也非此族
禮于六宗又望秩于山川註名山大川禮意以享
嶽而告至觀方后而考禮故經有望秩之禮虞書
經有紀矣載之高廣陵前廟記是以帝王巡狩親五
條馬融傾中肅墦家為南條并此若廣襄扶一作奇蟲山
至于太華注相首尾而東正義舊說以為三條
王子朝周景布五方則處其西列三條則居其中
子朝也實玤于河津人得之河上將奔楚為石死注
調自之出寶玤于河朝簽天子位後二年奔而死注
丑嶽名位方而華居距禹貢西傾朱圉鳥鼠

歷葉增脩虔恭又備一禱三祀終歲而四祀前郊
五嶽四瀆皆有常禮惟泰山以迄于今而世宗
與河嶽五祠餘祠三祠
又經集靈之宮於其下
武帝廟禰也後漢桓君山集靈宮賦見藝文類聚
有集靈宮賦地理志華陰縣注武帝起集靈宮
憩奠以招集仙之侶喬赤松子神仙之侶
嚴塞崖鄉邑巫覡女巫也宗祀崇一作
盈谷溢谿有浮飄之志愉悅之色必雲霄之
路可升而越果繁昌之福可降而致也故殖財
之寶黃王自出蒸栗如令德之珍卿相是毓匪惟
嵩高降生申甫此亦有焉詩維嶽降神生申及
生賢東漢楊震華陰人累葉公輔震孫賜篆
曰故司空臨晉侯所挺九德咸備天
王業之亂而有高宗宣王厲是時也王業中缺大化陵遲
獻祀間君郡縣既毀財匱禮廟傾壞壇場蕪穢
祭祀之禮有缺焉於是鎮遠將軍領北地太守
關鄉亭侯叚君諱煨字忠明自武威占此土理
志比地郡武威郡故匈奴休屠王地也初平三年諱李傕
太初四年開東漢董卓傳初平元年詔武將中郎將
志比地郡秦置武威郡故匈奴休屠王地也建安三年
以爟爲屯華陰將軍封安鄉侯徙假節鎮關東屬國志閺鄉屬
陰憑託河華二靈是與故能以昭烈之德享上
華
將之尊銜命持重屯斯寄國封故言寄國討叛

柔服威懷是示羣兇師除郡縣寧家給人足
戶有樂生之歡朝釋西顧之慮而懷關中之恃
雖昔蕭相輔佐之功冠羣后弗以加也書後漢
禹謂光武曰昔高祖任蕭何於關中無復西顧
之憂得專精山東終成大業前漢贊高祖開基
為蕭曹遂解甲休士陣而不戰以逸其力脩飾
廟壇場之位荒而復辟同與關禮廢而復興又造
祠堂表以參闕廟前門觀三門觀之端首觀壯
麗乎孔徹䋫神路所由入廟謂之然后旅祀祈請
語祀一禱於泰山論既有常處雖雨霑衣而禮
三祀季氏旅於泰山去聲
不廢子禮記篇諸旅容則廢禮于天於是邑之
語于入門贈于門雨霑服失
悉稷芬馨神具醉止降福穰穰
匪儉惟德是程匪豐匪約惟禮是榮虔恭禋祀
於穆堂闕堂闕昭明經之營之不日而成匪奢
士女咸曰宜乃建碑刻石垂示後裔其辭曰
桐柏廟碑　　　　　王延壽
　　　　書禹貢導淮自桐柏註桐柏
　　　　之東孔頴達疏地理志云桐柏在
　　　　出南陽簪平氏縣東南過桐水所
　　　　柏小山之旁
延熹六年漢桓帝正月八日乙酉南陽太守中
山盧奴張君處正好禮事鬼神詞尊神敬祀以

淮出平氏始於大復潛行地中見於陽口記曰荊州桐柏淮源涌發其中潛流三十里東出大復山南山南有淮源廟漢書地理志南陽郡平氏縣南桐柏大復山在東南淮水所出當大復後山一名胎簪鄉立廟桐柏春秋宗奉災異告譴也詞到以請水旱請求位比諸侯王制天子祭天下名山大川四瀆祠諸侯祭天地山川四瀆祠聖漢所尊受珪上帝所命太常定甲晉為令太常禮官郡守奉祠務潔齊沈祭縈棨牲玉地周禮沈禮之別十有二曰埋沈吉從郭君以來二十餘年不復身到遣行承事簡略不敬明神弗歆災害以生五嶽四瀆與天合德仲尼慎祭常著神在論語子之所慎齊戰祭神如神在君準則大聖尼為法親之桐柏奉見廟祠崎嶇逼狹開拓神門立闕四達增廣壇場飾治華蓋高大殿宇宮齊傳舘石獸表道靈龜十四衢廷弘敞宮廟嵩峻祇慎慶祀一年再至躬進牲牷執玉以沈為民祈福靈祇報祐天地清和異祥昭格禽獸碩茂草木芬芳黎庶預祉民用作頌其辭曰泫泫淮源聖禹所導湯湯其逝惟海是造濟遠柔順其道弱而能強仁而能武聖賢立式明哲所取定為四瀆與河合矩烈明聖府好古之則處恭禮祀不忒其德惟前敞弛匪恭匪力

九疑山碑舊註集中有蔡篇 蔡邕

山海經曰南方蒼梧之丘蒼梧之淵其中有九疑山舜之所葬在長沙零陵界中湘中記曰九疑山相似行者疑惑故名九嶷山

巖巖九疑峻極于天觸石膚合興播建雲雨而下者其泰山之雲乎

下民芒芒南土實賴厥勳遂于虞舜聖德光明

克諧頑傲以孝烝烝師錫帝世堯而授徵受終

文祖璇璣是承虞書以上見太階以平秦階六星也楊

雄長楊賦玉衡正而太階平也云玉衡斗星也人以有終遂不衡察天文之器一而璇璣人

葬九疑解體而升啓此崔嵬託靈神仙則人有死生

死則有葬聖凡同之後世或言舜戶解
登仙者蓋假託神仙之說以為靈異

古文苑卷第十八

古文苑卷第十九

碑

楚相孫叔敖碑 不載述碑人姓名

子遷漢故中常侍騎都尉樊君之碑

酈炎漢金城太守殷君碑 侯覬一作衛文可證按敬
史稱酈炎以熹平六年死此碑
文稱殷君光和二年卒乃次年
所立酈炎光和二年死此碑

邯鄲淳後漢鴻臚陳君碑

崔瑗河間相張平子碑

度尚曹娥碑 弟子邯鄲淳撰

楚相孫叔敖碑

楚相孫君諱饒字叔敖本是縣人也碑之縣所指立
思縣左傳宣公十一年令尹蔿艾獵城沂注艾
獵縣叔敖為蔿賈之子擇楚國之令典注䓕
叔敖敖從孫叔敖十五年蔿楚有蔿姓為氏世為大夫此云注
未知君何據饒文說子馮為大司馬
孫知君何據饒屬楚都南郢即
南郡江陵縣也秦為敵故周末時韓趙魏楚燕齊與
秦也後漢郡國
汜汝南郡期思故蔣國王自丹陽徙此苗郡
志陵故楚郡都楚文王受純
靈之精懷絕世之才有大賢次聖之質少見
枝首蚛對其母泣吾將死母問其故曰吾聞見
枝首蚛者死今日見之母曰若柰之何吾煞殺
行數十步念獨吾死可空復令他人見之蚛為

一

因堙揜其荊母曰若無憂焉其陰德玄善
遂爲父母九族所異名松即枝賈誼書孫叔敖
爲兒出遊見兩頭蛇殺而埋之歸而泣母問之
曰今日見兩頭蛇恐去死矣母曰蛇安在曰聞見
之者死恐他人復見之已殺而埋之母曰無憂汝不死吾聞有陰德者天報以福對
及其爲相辭呂氏春秋孫叔敖之爲嬰兒
迎叔敖以爲令尹十二年而莊王霸人有
於山殖物於藪不埋蒕聚之去就令辰時宣道川谷
考天象之度敬授民時之察日月星辰時令周天聚藏
彼障源瀆漑灌坡澤堤防湖浦以爲池沼鍾天
地之美收九罪之利以愨潤國家破漢書水通居作
叔教田所萬頃作與叔敖大陂塘業之陂上並孫家富人喜優
嘗樂業拭序在朝野無蜮螟餓豐年番庶
螟蝗字蠈蟲即人有魯關貞孝之行四民美好從
容中節高相改幣一朝而化敎史爲記循吏相傳敎導叔
令侯下令高其相而市令復如美不亂邪言之王後之幣
輕吏以小爲大百姓不便民不知所欲不可請敎下
民上下和洽世俗盛莊言之王以爲幣
問自高其相下敎許而民從化歲民
乘馬三季不別牝牡敎史來說諸葛亮三年完殺不知牝牡柏叔稱
其賢繼高陽重黎五舉子文之統之吏記先祖出家自楚

古文苑卷十九

天去不善如絕絃斷不取其直絃不復續
字古形徹節高義敦良奇介自曹臧孤竹吳札子
罕之倫不能騶也
罕辭玉不受並廉介之士方必欲之齊註駕生於
車之馬服兩服比物
季羑仕於靈王稱諡法亂而南稱平王非謂靈
園也園後莊王即書楚子卒
王莊王四世書穆王時後相春秋
之進立濁而澄清處幽暗而照明其遺武餘典
恨不與戲皇帝代同世為列姙國在朝廷其
居姙水之陽因以為姓言叔敖之賢諸世奉天
遇明聖之朝當分封土與姙姓
意常墨墨若冠章甫而坐塗炭也
席濆頊高陽擬左傳聞穀於菟
也七年楚
遇明君故可恨也
子乃生于荊楚不病甚臨卒將無棺槨令其

文章軌儀同制度同所制加謂之先國王制其忠信廉勇禮樂
天時盡地力霆堅禹稷不能跡也
專國權寵而不榮華左傳作皐陶庭堅
旦可得百金至於殘齒而無分銖之蓄時言權勢相
而叔敖不取貨財破玉玦不以寶財遺子孫終始若
矢去不善如絕絃斷不復續
辟患害於無刑

子曰優孟血魚許千金貸吾孟故楚之樂長與相君相善雖言千金實不償也實未嘗貸卒後數幸莊王置酒以爲樂優孟乃言孫君相楚之功即怳慨髙歌曲曰貪吏而不可爲而不可爲者當時有汙名而可爲子孫以家成廉吏而不可爲廉吏而可爲者子孫困窮披褐而賣薪貪吏常苦富廉吏常苦貧獨不見楚相孫叔敖廉潔不受錢涖涕數行若投首王言叔敖妻子貧困語未竟故作崎投赴懇之碑小狀史記滑稽傳載優孟貪吏之辭與此碑小異王心感動覺悟問孟具列對是以賣薪事對即來其子而加封焉子辭父有命如楚不亡臣社稷不貪有國校晬者所奪爲遂封潘鄉即固始也齒字謀也而欲有賞必於潘國下濕墝埆人所國固始令段君夢覺孫則存其後就其祠爲架廟屋立石銘碑春烝嘗明神報祚即歲還長徒太守及期思縣宰

古文苑卷十九
五

漢故中常侍騎都尉樊君之碑

後漢樊宏字靡卿南陽湖陽人也世祖母弟之舅其先周仲山甫封於樊因而氏焉樊宏即位拜光祿大夫位特進次三公建武十五年封長羅侯十三年封壽張侯兄子尋玄卿封族兄忠更父為射陽侯弟子儵嗣侯者封此五國

君諱安字子佑南陽湖陽人也厥祖曰仲山父翼佐周宣出納王命為之喉舌以致中興詩見食菜于樊諫周語注食菜於樊仲山甫樊國名雲陽雲鄉樊君性溫厚有法度之美訟止之中葉篤哲媛作合南頓實產世祖南頓令欽守業不殆三世其財屢展有折契止訟之中葉篤哲媛作合南頓實產世祖南頓令欽六世孫也配樊氏重光之女本紀論曰皇考南頓君初為齊陽令以建平元年十二月甲子夜生光武於征討逆畔復漢郊廟而樊氏以帝元舅顯

君字世賢魏郡鄴人庶慕先賢遵古奉憲章欽翼天道五典興通孝籍祭祠祇肅神明臨縣一載志在惠康葬枯粟乏愛育黎蒸討掃鬼類穌竂是衿社偽養善是忠表仁感想孫君㘏發嘉訓興祀立壇勤愛敬念意自然刻石銘碑千載表績萬古標福祐期思縣興士熾蒙恩思荒隤興壇宇祠之應隨所寓言之漢延熹三年五月廿八日立二㘏皆立碑福祐寓言

州典郡不可勝載為天下學治韓詩論語孝經兼典記傳古今異義甘貧樂約意不回貳天資淑慎稟性有直秉操不移不以觀貴世政促峻邑宰寮識慢賢役德被以勞事然後慷慨官于王室歷中黃門冗從儀史拜小黃門小黃門右史遷藏府令中常侍事

以宮掖女主建武後乃悉用宦者又故事中常侍參選士人加官者未穆疏云按洪範云小黃門和熹太后兩命黃門故事皆得為大夫博士人上以後洪有常侍小黃門表云常侍黃門諸顏師古注曰侍官中之此碑可驗頗師古表云中黃門謂之內奄人居禁中在黃門的其事上也貞固密慎矜

古文苑卷十九 六

戰作主股肱助國視聽外職不誣內言
戰以近臣楷模以兄弟並盛雙據二郡宗親賴為五十有六以永壽四年二月甲辰卒 按桓紀延嘉改元延嘉朝思其忠追拜騎都尉寵以印綬是年六月戊寅書憂歎厚贈有加嗣子遷以幼弱叙王策而襲所天禮備復位 制謂二十七月襲以延熹爵 而襲所天禮備復位 制畢而復位乃三年冬十有一月自止烝祭 爾雅冬祭曰烝進品物烝進也日尋惟烈考恭脩之懿勒之碑石俾不失隆其辭

曰弟土封寵五國壽張侯以功德加位特進其次並已高聲處鄉校

漢金城太守殷君碑
　　　　　　　　　衛覬

君諱華字叔時上郡之陽人大匠君之子也其先出自有殷因國定氏不殞其號聖哲玄流湯而王下至君而懿紉應瓊醴則之美載在詩乃生男子左傳鄭穆公應夢天與已蘭而作蘭廉生燕姞詩中軍書韓韓毓竹貧誕隨前業方禮師閱傳晉禮樂郚而敦詩閱策也言文武之具引克遵前業袁及言鄭徒木反之反具也郡忠愕有分其大操也恥恥君是力感儀神是力秉此小心以亮皇職惟帝念功庸以興服車服以庸龜艾追贈龜艾所以染絲綠用光其德龥龥遺稱作呈式為騎都尉贈印綬魂而有靈嘉其寵榮鳴呼疾病不幸奄終今使湖陽邑長劉憯追號安制詔中常侍樊安宿衛歷年恭恪淑慎嬰被永昭千億劉憯擊禮夫先出自有殷因國定氏不殞其號聖哲玄流湯而王下至君而懿紉應瓊醴則之美載在詩乃生男子左傳長有冲邈之志敦詩閱禮師閱傳晉禮樂郚而敦詩閱策也言文武之具引克遵前業袁及言鄭徒木反之反具也守以恪恭仕歷州郡忠愕有分其大操也恥恥虎視龍變不羈易龍視眈眈史記丈夫之變化也故能雄傑於并域
哀哉延嘉元年八月二十四日丁酉下

聲班於上京佐一作馮翊丞協宣文物公事知州舉
除郎中左一作馮翊丞協宣文物公事知州舉
茂才宛丘令崇行寬猛示之禮禁
施並褒延庠校政以惠和三載隉邪臨金城
郡邪羌虜言隉與勁同占令三載朝勳以有功與勃書障塞外庸邪民升為金
君部羌虜言隉與勁同占令三載朝勳以有功與勃書障塞外庸邪民升為金
義興利弭患順其所樂開通狹道造作傳舍吏
敷權略獎厲威信獫猶率服兵戰不敢窺
移役兼民匱室如懸磬無青草無儲積如懸磬乃
事咸悅不勞而勸是以搢紳之徒譚講雅誦釋
軍旅之犀革陳俎豆於泮宮
諸侯勳條講文事武備其艾檐輗期顧艾老人百年白
狀檐奇曰有興也令人才謂輗車宜養老以車興延致之
咨量三壽賞刑不僭
賞罰均平不至僭差
謳謠功碁坦列當升寵祚到任期年功績顯著宜祚之茅土
不耆德景命失靈以光和元年九月乙酉卒官
生有嘉休終則鼎銘於是故吏邊笠江英轅遂
一作等追遂遜丘坐之新域刊石勒勳其辭曰

西國著勳身沒名流載世常存古之遺老非此
孰云千爾臣恩續續一作其夐芳

後漢鴻臚陳君碑 邯鄲淳

君諱紀字元方太丘君之元子也始祖有虞受
禪陶唐亦以命禹其後嬀滿當周武王時作
胙土于陳舜說陳媯世家封之陝求君其世也
君生應乾坤之純質受萬岳之粹精內包允德
外兼百行淵深不測膽智應於無方弘裕
足以容眾矜嚴足以正世然後研樂道覽

[古文苑卷十九]

殆將血絕氣性雖服已嘔憤府著書數萬言所屈就遭父憂每哀至輒方進之以十皆推慕
江夏許靖仲弓引姓安子紀字元本傳陳寔字仲弓潁州許人也除太
後方進之以孝養問及遭黨錮匪發和
慷慨著書命無所屈就遭父憂每哀至輒
府憤著書數萬言所屈就遭父憂
方後以到為司徒遷為平原相不相時嚴欲
尚陽書令使就家拜五官中郎將不得已
以書即時之建安初徵拜大鴻臚年七十又一卒尚
于官令弟遷就司徒侍見中出禍亂方作不復議
子並著高諡名與紀齊德特拜號三君父

靈、靈焉。其譽人也，是以令聞廣譽，塞于天淵儀形嘉謨，範乎人倫，存乎本傳，故著於人事者焉。顯考以殘行崇冠先儔，世說客有問陳季方曰：太丘有何功德而荷天下重名？季方曰：吾家君譬如桂樹生泰山之阿，上有萬仞之高，下有不測之深，上為甘露所沾，下為淵泉所潤，當斯之時，桂樹焉知泰山之高，淵泉之深，不知有功德與無也。名當世孝靈之初，並遭黨錮，虞、杜、李、龐等奏皆為鈎黨下獄，鋼及五屬。養以循子道，親執饋食，朝夕竭歡，及太丘君疾病終亡，喪過乎哀，崩傷嘔血，如此者數焉。服禮終慕，孟子大孝終身慕父母，五十而慕者，大舜見之，曾參之自盡也。孟子親喪固所自盡也，曾子居親喪七日，水漿不入於口者。史嘉懿至德，命勒百城圖畫形象，先賢行狀，豫州百城皆有講形像。于今遺稱越在民口。既處隱約，潛躬圖書寔紀焉。年三十餘萬言。言不味道，足不踰閫。乃覃思著書，務華事不虛設，其所交釋合贊規。聖哲而後建旨明峰今所謂陳子者也。初平之元，禁罔蠲除。本紀初平元年赦天下黨人還諸徙者。所以招聘賢者，雖崇其禮命莫敢屈，用大將軍何進表

孝靈嬰寢寇賊臣秉政肆其兇虐剝亂字
內郡幅裂戎興並戎君冒犯鋒矢勤恤民隱
馴之以禮教示之以知恥視事未幾士女向方
會刺史敗於黃巾張角反其部師有三幽冀二
州爭利其土攘土地以為已利竊君料敵知難
不忍其民為已致死乃辭而去之於是老弱隨
慕援轅持轂輪不得轉遂晨夜間行寓於邾郯
之野縣掾史記錄鄙皆小國也
千漢地理志東海郡有下邳縣鄣表術恣睢
置公卿祠
南比郊
結婚呂布斯事成重必不測救君為國深憂乃奮
策出奇以奪其心卒使絕好追女而還遨姦
謀使不得成國用又安君之力也
布不從遂與婚女在塗君為
佯號江淮圖覆社稷掠以九江術太守為淮南尹
之許女術遣陳珪恐怖成婚則徐楊合從遣
為難未絕乃迫還絕婚以陳珪為陳相
為此唯帝念功命作尚書令會車駕幸許建安帝
元年曹公奉迎天子拜大鴻臚寶掌九儀四門
子辛許遂遷都以為
選明儒君為犖首公車特徵起家拜五官中郎
將拜君者何進也觀君對卓辟即辟之問即
平原其不為到遷侍中旬有八日出相平原會
卓辟明矣

穆穆東漢漢記大鴻臚于鴻臚四門主損贊九門四門穆穆遂登補袞
闕以熙熙帝載不幸寢疾年七十有一建安四年
六月卒惜乎懷道虞否登庸曰寡實使大業不
究元勳靡建茲海內所爲噫悼凡百所以失望
也天子悠焉使者弔祭羣卿以下臨喪會有子
曰羣追惟蔡我罔極之恩摩位之時德之語不
之曰松憨卿憨長者子不憫終人爲之德不
之詩也其詞曰欲報之德吴天罔極養乃與邦
義而居富且貴於我如浮雲所貴在已樂存事親
家居易潛龍勿用論雲
命世作則實紹斯文遭險龍潛抗志浮雲黨錮因
於穆上德時惟我君固天縱之天大一作鍾歌純
用監于後其辭曰
彥碩老咨所以計功稱伐銘贊之義遂樹斯石
雖虞畎畝天子屢聞乃階郎將臨帝作舞五官
中郎將書爲臣裁右近平原宼深遂辭曲
臣詩無陪無卿書升
其民思齊古公邠土是因言君與民之愛古
公會父敎去不忘諗君與古公齊德古
公之均令也尚書媚茲一人爲鴻臚在漢九卿詩
邠事見孟子
秉國之均辝
注媚于天子媚愛也
不申股肱或虧朝誰與詢有股肱之臣既喪訪諮
熒小子號泣于旻向作碑者勒銘表德次而彌新

河間相張平子碑　　崔瑗

後漢書張衡字平子南陽西鄂人也
少善屬文通五經貫六藝尤致思於
天文陰陽歷算安帝徵拜郎中再遷
為太史令渾天儀靈憲筭罔論言甚詳
明永和初出為河間相明年卒註遷西
鄂縣在今鄧州向城縣南有平
子墓及碑在今鄧州向崖崚之文也

河南相張君南陽西鄂人諱衡字平子其先出
自張老為晉大夫納規趙武而反其修書傳美
之張老諡文子晉語文子為武子室斲椽而礱
之趙文子之大夫張老見之以為其文子敦之
諸侯聾之文子曰此為後世也文子之見斲者
皆斲之襲者之加密斲焉文子曰此為後世之
襲者請不仁者之為也其襲者之為也

君天姿叡哲敏而好學如川
之逝不舍晝夜是以道德漫流文章雲浮數術
窮天地制作侔造化瞱論渾天儀也壞辭麗說奇
技偉藝磊落煥炳與神合契
性溫良聲氣芬芳仁愛篤密與世無傷可謂淑
人君子者矣初舉孝廉為尚書侍郎遷太史令
實掌重黎羅紀之度亦能
享耀敦大天明地德
光照有漢史記南正重司天北正黎司地
輝山川順理其功世當
亦能如此光照四海言重黎典天地
無愧重黎之職婷音淳遷公車司馬令侍中遂
相河間琁璣以禮成民是用息本傳時河間王政
騎奢不遵典憲

下車治嚴整法度遵命不永閽忽殂徂本傳午六
度上下肅然　　　　　　　　　　　　年和
四年卒閽忽殂奄朝失良臣民隕令君大泯斯
忽殂罷古遷字
道世襲斯文凡百君子靡不傷焉乃銘斯表以
旌厥聞其辭曰
於維張君資質懿豐德殘材美一作高明顯融
焉所不學亦何不師論語夫子焉不學盈科而
逝成章乃達君孟子流水之為物也不盈科不行
　　　　　　　之志於道也不成章不達
一物不知實以為恥聞一善言不勝其喜色羅
品類稟授無形酌焉不竭沖而復盈廩其廢
豐豐其幾易其始顏氏之子膺數命世紹聖作師當
　　　　　　　　古文苑卷十九　　十四
世無居其右者應數間生苟華必實令德惟恭
命世之才繼前聖以為師化洽民
在茲惟帝念功
間相也書名出茲往才女諧裁作古文尚書為河
柔嘉伊則孝友祗容宛出在茲維帝念功言
雖隱而不吊降此答兇詩昊天不吊降此鞠兇
罔不時恫
　　　　恫禮記人其姜矣書民其姜矣也
終譽号宛而不吊芳烈著兮
歐陽氏集古目錄跋尾漢張平子墓銘永紀於銘勒永
崔子玉撰並書按范瞱漢書張衡贊云銘有此
玉謂衡數術窮天地制作侔造化今銘有此
語則真子玉作也其刻石為二本一在南陽

一在向城天聖中有右班殿直趙球者知南陽縣事因治縣廨毀馬臺得一石有文驗之廼斯銘也遂龕于廳事之壁其文至是百君子而止其後半亡矣其在向城者今尚書屯田員外郎謝景初得其半於向城之野自凡百君子已上其前半亡矣今以二本相補續其文遂復完而闕其最後四字然則昔人爲二本者不爲無意矣唐實應中有徐方囘者別得二十一字云是銘最後文疑球所得南陽石之半亡者爾今後不復見則又亡矣惜哉

曹娥碑　邯鄲淳

會稽典錄曰上虞長度尚弟子邯鄲淳字子禮時雨弱冠有異材尚先使淳作曹娥碑文成無所點定朗嗟嘆試使爲之操筆而成魏朗作不暇遂毀其草

孝女曹娥者上虞曹旴之女也其先與周同祖文王之子振鐸封於曹末冑荒流沉一作沒兹適居旴能撫節按歌婆娑樂神神也婆娑舞也漢安迎婆娑非迎婆以漢安二年五月時迎五君云所濤迎婆婆恐漢安帝年漸二年歲爲濤神樂逆濤而上爲水所淹不得其屍

元嘉元年青龍在辛卯歲也漢桓帝元嘉二年青龍在太
歲之有表度尚設祭誅之葬娥於江南道旁
為立碑馬辭曰鬱伊孝女曄曄之姿偏其反而令色
孔儀窈窕淑女巧笑倩兮宜其家室謂娥伊何無
君在洽之陽大禮未施嗟喪慈父彼蒼伊何無
子在洽之陽大明詩在陽北為言文王親致
迎太姒于渭此禮未施山川蒼莽
施謂娥在室未嫁
父孰怙訴伸告哀赴江永彌視死如是以
渚嶼一作在中流或趨湍瀨或逐波濤
然輕絶投入沙泥翩翩孝女載沉載浮或治洲
涙掩涕驚慟國都是以哀姜哭市夫人姜氏婦
定靡千夫失聲悼痛萬餘觀者填道雲集路衢泣
昔早寡不嫁誠為能感矣或有慰面引鏡面坐
行齊將行哭而遇市人皆言天乎仲由杞崩城隅
陽妻哭其夫而崩二者哀之弛城而釋聘矣王使
共為之言長卿妻梁高其孫奇明已不二
行勞耳用刀沛劉長卿妻吳孫奇節妻皆少
臺待水水大至使迦夫人日妾斬臺持符
敢超死號曰義而貞美並列水女大傳至而抱
死越自投江死娥投衣隨流至一處而沉娥遂
遂自投江死娥投衣祝日父所在衣當
項列女作瓜見經五日抱父屍出以漢安迄于
尸時娥年十四彌慕思盱衰吟澤畔旬有七日

孝女德茂此儔何者大國防禮自修
豈況廢賤露屋草芓不扶自直不鑠斷一作自周
後漢徐穉傳有此不扶自直一作
苑蓬生泉中不扶自宜
有朱伯梁高行宋姑謂越梁過
殊姬遇火抱梁姆謂宋姆不肯下堂而燒死也
奉秋伯姬之按抱樹而燒皆大國之女燒死
用伯姬事他傳極當宋伯姬不肯下堂而燒死
飄零早分葩艷窈窕永世配神享江神配若堯二
后土顯昭天人生賤死貴利之義門何悵華落
名勒金石質之乾坤歲歲禋祀立廟起墳光于
千載不渝嗚呼哀哉辭曰
女為湘夫人時効髣髴以昭後昆湘夫人堯之
二女娥皇女英
世廟在湘山
漢議郎蔡邕聞之來觀夜闇以手摸其文而
讀之邕題文云黃絹幼婦外孫齏臼
南讀曹娥碑背有八字幼婦外孫齏臼語至江
邕曰黃絹色絲絕字為絕
蘥曰曹娥碑不解邕曰即知否邕曰幼婦少女
曰且勿言待思之行三十里乃得女之字為妙
解齏臼受辛女字為好外孫女子爲好少女
如字受辛爲辤一妙
古文苑卷第十九

誄

楊雄元后誄

傅毅北海王誄

魏文帝曹蒼舒誄

元后誄　　　　　楊雄

漢書本傳孝元皇后王莽之姑也莽
纂漢國號更命太皇太后為新室文
母年八十四崩葬渭陵詔大夫楊雄作
誄曰太陰之精沙麓之靈作合於漢
配元生成著其協夢月之
沙麓太陰精者謂夢月也

新室文母太后崩天下哀痛彌哭濔泗思慕功
德咸上柩誄之銘曰上柩謂𣨼無柩字
惟我有新室文母聖明皇太后姓出黃帝西陵
昌意實生高陽史記黃帝娶於西陵之女生二子昌意降居若水昌意
顓頊昌意至舜七世矣為帝
生高陽有聖德焉是為帝顓項昌意至舜七世孫安為秦所滅　純德虞帝孝聞四方漢書
登陟帝位禪受伊唐爰初胙土陳田至王本傳
黃帝八世生虞舜舜起媯汭以姓為姓至周武王封舜後媯滿於陳十三世完字敬仲奔齊國
世襧桓公以為卿姓田氏十一世田和有齊國三
齊世王建為秦所滅頊羽起封建孫安
人謂之王家因以失國齊
濟北王漢興安失國因
麓之靈太陰之精翁孺從魏元城委粟里徙
卜之曰後六百四十五年當有聖女興其齊田
平今王翁孺從正地日月當之元興郭家

天生聖姿豫有禎作合于漢配元生成
中集后入披庭宣帝令太子宮甘露三年
生成帝於甲觀畫堂元帝即位立為皇后
皇姑承家尚莊王皇后敬齋元帝皇姑者也
純被度也禮記有内則篇
先天命是將兆徵顯見新都黃龍帝將大地黃龍見元
為葬竊位之讖為漢成既終傌嗣匪生定陶恭王子立
統尊定陶恭王為皇太子因曰春秋母以子貴尊恭王
傳太后為帝太后丁姬為帝太后皆不合典
禮惟是已尚者是言異繼大
其言寔垂於正理大命俄顛厥年天陷大終不
盈年哀帝在位六文母覽之千載不傾為基察此
計頃之博選大智新都宰衡明聖作佐與圖國難
以度厄運徵立中山為新都侯迎明聖作佐與圖國難
廢其可濟博采淑女備其姪娣觀親一作禮
祈廟嗣繼太后為平帝聘女為后又備腰之鸞
格匪天靡動匪地穆穆明明昭事上帝弘漢祖
考勵夜匪懈興燧繼絕博立侯王親睦廢族
穆序明帝致友戚靡有遺荒咸被祚慶平年
代孝王玄孫之子如意為廣宗王曾孫倫為
盱台侯官為廣川惠王曾孫
救王封霍光從父昆弟曾孫冀以金火赤仍有
元后也母李氏懷政君在身夢月入其懷
有五鹿之虛即沙麓也翁儒生禁禁生政君即

央禋劉姓火漢德也火德之色赤火德之方南央勉進大聖上
下兼諧劉姓未央也言熒火德之盛也
壞人不全天命有詔謫在于前屬遭不造榮
來火德將滅斗擊德色尚黃
極而遷皇天眷命黃虞之孫歷世運移屬在聖
新代于漢劉受祚于天漢祖承命赤傅于上漢
不敢違天命遂以攝帝受禪立為真皇兄受
火德傳于上德
欽中以安黎眾漢廟黜廢移定安公封篡子位
嬰為定皇皇靈祖惟若孔臧降茲珪璧命服有
安公為定
常為新帝母鴻德不忘欽德伊何奉命是行菲
薄服食神祗是崇尊不虛統惟祗惟庸
隆循循一作人敬先民是從承天祗家兄恭虞怡
豐年庶卉旅力不射怖不皇詭作
農暇為悠久之爾雅云留此也別計十邑國之是度
還奉于此以處貧薄
以瞻貧民罷校長安城栊中宅二百區以居貧民
婆獨罷安定呼池苑以為安
盈倉五十萬斛為諸生儲以勸好學學者築
萬區作市常滿倉盖元始方綱常盈志在黎元是勞
偈避惠帝諱至此

勤春巡灞涘秋臻黄山灞涘長安城中二水夏

撫鄠杜縣名冬郵涇樊因水之際撫郵謂大

射饗飲飛羽之門未央宮在綏宿者幼不拘婦

人刑女歸家以育貞信家元衡天下貞婦鄉一人

徒欲以復貞婦信徒欲以全貞信

林寅賓出日東秩賜谷鳴鳩拂羽戴勝降桑

東秩見虞書雨又五日鳴鳩拂其羽蘭觀

漢宫殿蹟云上林苑有射弓笙執曲師道平群妾咸

蠶觀蓋蠶蠶蠶之所承老蠶作繭　分繭理絲女

循蠶簇以箕曲皆育蠶之具簇作繭

工是勑還適蒙祉中外禔福自京逮海靡不仰

德成類存生秉天地經無物不理無人不寧尊

號文母與新有成世奉長壽時置華陛獨

曰長壽宮成名　　　故文元廟墓

食堂既成名靡陛有傾著德太常注諸旂生鳴

曰靡陛有傾著德太常注諸旂族生鳴

呼哀哉以昭鴻名享國六十殂落而崩元年以初

葬建國三年為皇后癸酉歲崩四海傷懷擗踊拊心茗

癸酉歲立至王癸酉歲崩四海傷懷擗踊拊心茗

喪考姒過家八音鳴呼哀哉萬方不勝德被海

表彌流魂精去此昭就彼寅寅忽芳不見超

芳西征既作下宫墳瑩不復故庭爰縅伊銘嗚

呼哀哉諫中事具本

北海王誄　　傅毅

後漢書北海靖王興傳子復嗣復子普嗣普弟子翼為北海王伯卅子也建武二年封魯後徙為北海王顯宗器重興每有異政輒乘驛問馬立卅九年薨王嘗詣守候氏冷為遷人弘農太守亦有善政名稱

誄曰永平七年北海靜王薨於是境內市不交易塗無征旅農不修畝室無女工感傷慘怛若喪厥親俯哭不仰懇皇旻於惟羣英列俊靜思勒銘惟王勳德是昭是明存隆其實光曜其聲終始之際於斯為榮乃作誄曰
覽視昔初若論往代也順有國有家篇籍收載
貴戚不驕滿罔不溢莫能憂道聲色以卒惟王
光昭其則溫恭朝夕敦循伊德
建國作此藩弼撫綏方域承翼京室對揚休嘉

曹蒼舒誄　魏文帝

曹中字蒼舒魏文帝之弟也少聰察岐嶷有成人之智年十三病卒曹公與甄氏亡女合葬贈騎都尉印綬娉之魏公良女甚為娉魏公為操子母曰環夫人

惟建安十有五年五月甲戌童子曹蒼舒卒嗚呼哀哉乃作誄曰
惟淑弟懿矣純良誕豐令質荷天之光旣哲且仁爰柔克剛彼德公子德行猗歟
於仁愛之谷茲義肇行猗歟公子
終然不減宜逢介祉以永無疆如何昊天離斯

俊兮嗚呼哀哉惟人之生忽若朝露役役促促一作
百年曾曾行暮刻爾夙天十三而卒幸于天
景命不遂蕪悲增傷佗傺失氣離
敕駕二切利儔丑敕傺註佗加
敕界二切失志貌永思長懷衷爾悶良
妃嘉偶曰妃合葬左傳禘爾嘉服印綬贈謂越以乙酉
宅彼城隅增丘義義寢廟渠渠詩言夏屋渠渠烟
嫌雲會充路盈衢悠悠羣司峩峩其車傾都蕩
邑發迄爾居魄而有靈庶可以娛嗚呼哀哉禮男
子十三成童死則稱下殤言未成人也蒼舒之為立
葬配以甄氏死女又竊王朝命服以加之為
寢廟悖禮甚矣曹氏父子朝命服以
所謂小人而無忌憚者也

古文苑卷第二十

古文苑卷二十　六

古文苑卷第二十一

賦十四首 舊編載此諸篇文多殘缺搜撿宏
集互加參證或補及數句猶非全
以俟博訪姑存卷末

賈誼虡賦
劉向請雨華山賦
劉歆甘泉宮賦
傅毅琴賦
蔡邕協和昏賦
魏文帝浮淮賦 胡栗賦 述行賦 琴賦
王粲大暑賦
曹植述行賦
劉楨大暑賦
應瑒靈河賦

頌三首
傅毅東巡頌
蔡邕東巡頌 南巡頌
蔡邕九惟文一首

虡賦 賈誼

考工記梓人為筍虡天下之大獸五
臝者鱗者以為筍虡註樂器所

五

請雨華山賦　　　　　劉向

此文闕以難讀姑
存其舊以俟識者

妙彫文以刻鏤兮象巨獸之屈奇兮堯氏為鍾
盤龍辟邪鄭玄注云鍾
時旋有塼熊戴高角之我我負大鍾而顧飛美
哉爛兮亦天地之大式歐陽詢藝文類聚載之太平
志象巨獸之屈奇妙彫文以刻鏤銷循尾之欲飛
采垂舉其鋸牙以左右相指貟大鍾而
莖鶴巍嶸嵲山清忽幽昧往曲勃林炎茉崔作
蕤蝺離安連迎嫘通谷曼服懷奮草均阿阪殷
紛聲沸路遼遠調倚崒嶤寒服嶼寅寅蘭蔓散
峽崝崿反此雀㘱㘱㵹㵹路黍稷雲嵷忽傳天下
為深壑旅請宜今所出百鐺
鐺清池涌泉鳴一作鷔翔嗟榮侶診賞
懸若神悲哀裏一作不可語人麇麏麏
麇林他他野牛勝握觸熊蚕蚕律怒佛特林旅
象犀庸遊山陵天陰且雨貟日聳棠柘梓桐摎
梢母猴猿木戲手相持睞陽越夢若風時憚鷔
飄陽鸞孔翠文章明螫一作黃苑倉游山旁悃
蟎孤狢臨水凝渾兮不觸果必方菤格可為混
陵魚雖吳神鯤春夏出游冬自根聖人觀之譚虞

甘泉宮賦　劉歆

三輔黃圖甘泉宮一曰雲陽宮秦始
皇作在雲陽縣甘泉山漢武帝增廣之
虞陽縣迴天門而鳳舉躡黃帝之明庭按黃圖甘泉山之北
接萬嶺明岡高山而為居乘崑崙而為宮黃圖甘泉官故殿
庭者甘泉也

周十九里乃黃帝以來圓丘祭天處揚雄
故從武帝以後祠甘泉祝此皆於此祀圓丘成帝時揚雄
賦雄不效祠文以諷此也
軼凌陰之地室過陽谷之增城
按軒轅之驚處居北辰之關中象天極帝居故
此宮在此辰之內關
之內閱本作閱背共工之幽都向炎神之祝
融言頂北也南也
嶮向南封巒為之東序緣石闕之天梯封巒
皆觀名在甘泉苑內桂木雜而成行芳肝鬱之依斐翡
泉茈垣內
翠孔雀飛而翱翔鳳凰止而集栖甘醴涌於
庭激清流之瀰瀰黃龍遊而宛蜒蜒音神龜沉
於玉泥離宮特館接比相連雲起波駭星布彌
山高巒峻阻臨洮廣衍深林蒲葦涌水清泉芙
蓉蕑菭菱荇頻藻薠章雜木橚松柞槭女貞烏
勒桃李枣檍

琴賦　傅毅

桓譚新論神農氏削桐為琴繩絲
弦珍通神明之德合天人之和廣雅

少宮
少商

曰神農氏琴長三尺六寸六分上有五絃曰宮商角徵羽文王增二絃曰

歷松岑而將降睹鴻梧於幽阻高百仞而不枉
對脩條而特處踐通涯而特遊圖茲梧之所宜
信雅琴之麗樸乃升
代其孫枝
琴賦乃斷孫枝准量所任至人攄思制為雅琴
留山蘇氏曰凡木本實而末虛惟桐反之試取
琴枝削枝皆堅實蠟而有聲故也
以小枝削枝者墜實如本聲也所命離
貴孫實故以絲命
妻使希繩施公輪之剖劂遂雕琢而成器揆神
農之初制壽聲變之奧妙杼心志之鬱滯

協和昏賦　蔡邕

惟情性之至好歡莫偉乎夫婦受精靈之造化
固神明之所使事深微以玄妙實人倫之所始
考遂初之原本覽陰陽之綱紀乾坤和其
剛柔婦配合之義有夫民兌感其脢脂少男允
象夫婦咸聖人列於下篇皆爻翰葛覃恐其失
毛詩乾坤剛柔
恐失時葛豈言女功之事標梅求其庶士
及時也泡其三章曰求我庶士唯休和之盛代
也我詩時鲁之謂耶酒醮和休音
也男女德乎年齒之盛年嫁娶十女有
時婚姻協而莫違播欣欣之繁祉子孫宜昌盛

嫁者娶合二姓之好正人倫之始用昏禮
時嫁者取幽陰之義也故謂之昏

行蹉跎麗女盛飾曄如春華關後
有序嘉賓僚黨祁祁雲聚車服照路駟騑如舉
也駟騑兩馬也旁言均齊既臻門屏結軫下車親迎儀也
奉車輯之導以入軌車轗軋也婦下黃鴈姆
車揖女出登車至其家俟姆下車轗軋也阿傅姆
俗淳良辰既至卅卿禮已舉三族崇飾威儀
也如雁舉言均齊既臻門屏結軫下車下阿傅姆御堅鴈

琴賦

琴操曰昔伏羲氏作琴以修身理
性反其天真也此賦首有闕文

清聲發兮五音舉韵宮商兮動徵羽曲引興兮
繁絲撫然後哀聲既發祕弄乃開琴調有曲有弄有所
蔡氏五弄妃引左手抑揚右手徘徊抵掌反復抑

按藏摧於是繁絲既抑雅韵乃揚仲尼思歸夫
子所作見孔子叢子禮記宵雅肆三謂鹿鳴四牡皇皇者華
作將蔡邕作鹿鳴操日復我舊廬從吾所好也其樂只且旋
所作梁甫悲吟父吟葛之詞詞之山太古樂府有太山
也輔成王越來貢青雀西飛鸞也琴操有離鸞
氏重譯來貢青雀西飛鸞操有別鶴操以別
鶴東翔商陵牧子娶妻五年無子父兄欲為娶别
飲馬長城古樂府有飲馬長城窟行有琴譜楚明光
曲八者琴書榑拊琴瑟以歌詠百獸率舞飛鳥下翔
操曲名也師曠走獸率舞
有師曠玄鶴為晉平公鼓琴二八翔舞感激絃歌一低一昂

胡栗賦

樹蹶方之嘉栗兮中國植物來自胡也
祠前栗者故作斯賦蔡邕
自序云有折蘖威
之前庭通二門以征行兮夾階除而列生彌霜
雲𩃬不彫兮當春夏而滋榮因本心之誕節兮
凝霜璧之綠英形猗猗以艷茂兮似翠玉之清
明何根莖之豐美兮將蕃熾以悠長適禍賊之
災人兮嗟天折以摧傷

述行賦

余有行于京洛漢之東都邁遙雨之經時途迤
遭其寒連潦汙滯而爲災聊弘慮以存古宣幽
情而屬辭行游目以南望覽太室之威靈山海
高爲太顧大河于比垠覩洛汭之始开禹貢註洛
入河處河南鞏縣東率陵阿以登降赴偃師而精勤壯田
南鞏縣東率陵阿以登降赴偃師而精勤壯田
橫之奉首義二士之夾墳西漢田橫偕其客二人
乘傳詣洛陽至尸鄉置廐橫與其客傳高帝召
素高帝以王禮葬橫旣葬二客穿其冢旁皆自
到從之後漢時郡國志河南偃師縣有尸鄉殺處
尸鄉春秋時曰尸氏註河南偃師白殺處

浮淮賦 序見王粲浮淮賦前

魏文帝
沂淮水而南邁今泛洪濤之湟波
阻兮經東山之峭阿浮飛舟之萬艘兮建千將
之銛戈干將吳之良冶能鑄劒爲干將
揚雲旗之繽紛

夸聰樵灾之譁譁榜必猛榜人乃橦金鍾爰
伐雷鼓百旄冲天黃鉞扈扈川令命榜人
飾之以金旄以進旄以黃鉞以誅伐
退軍士以金旄白旄尚白左仗黃鉞右秉白
風泛涌波駭衆帆張舉櫂起爭先逐進莫適相
武將奮發驍騎赫怒於是驚
待

大暑賦　　王粲

惟林鍾之季月律中林鍾建未重陽積而上升至
夏月中林鍾建未重陽積而上升至
一陰生大暑六月中氣上升喜潤土之溽暑大暑後五日土
一陰並進故羣陽上升喜潤土之溽暑
潤溽
暑扇溫風而至興溫風至獸狼望以倚喘鳥
垂翼而弗翔遠昆吾之中景封於昆吾祝
融祝融炎
佐之天地翕其同光征夫瘼於原野處者困於
門堂患袵席之焚灼壁烘燎之在床起屏營而
如湯氣呼吸以怯短汗雨下而霑裳於是帝后
東西欲避之而無方仰庭柯而嘯風既至而
順時幸九嵕之陰岡託甘泉之清野御華殿於
林光此三輔黃圖咸陽在九嵕山南始皇
宮別館相望
漢武增廣之有潛廣室之遂宇激寒流於下堂
高光宮林光之宮南至鄠杜離宮
重屋百層垂陰千廡九闥洞開周帷高舉堅冰
常荐寒饌代叙闕

述行賦　　曹植
封陳王諡思

大暑賦 劉楨字公幹為魏司空
律湯液之若林兮 軍謀祭酒椽屬
首之罹毒酷似始皇之為君濯余身於秦井 溫泉
其為暑也義和懸駕發扶木於蒙汜日出扶桑一曰若木
太陽為輿達於燭威靈參垂步朱轂 南方赤帝曰靈威仰
赫赫炎炎烈烈駟暉若熾燎之附體又溫泉而
沉肌獸喘氣於玄景鳥戢翼於高危農畯捉鎛
而去疇鎛農器鐵首織女釋杼而下機溫風至而
增熱風翕翕其增熱 歇愒愒而無依披襟領而
長嘯冀微風之來思

靈河賦 天河源出崑崙上與河
應瑒字德璉 通故曰靈河
公碎丞相椽後為五官將文學有文
名與魯國孔融廣陵陳琳山陽王粲
北海徐幹陳留阮瑀東平
劉楨謂之建安七子

咨靈川之遐源兮于崑崙之神丘凌增城之陰
隅兮賴后土之潛流衝積石之重險兮披山麓
之溢浮蹙龍黃而南邁兮紆鴻體而因流自崑崙
崙東注蒲昌海潛行地下南出枳積石禹貢
河積石至于龍門隨郭璞云源發高處激湊
河人謂之河為龍躍 禹氏詩註蹴動也
北人色白潛流地中受渠眾浚水色俱黃故水色
涉津洛路一作泉播九道之中州禹貢
峻一作阪 又北

搴防芬櫹扶疏灌列　　　令羣臣從官賜以上尊　　　神　有漢中葉兮金隄隤而瓠子傾興萬乘而親　　　河注爲九河決其溢在兗州界爲九　搴而徂徂兮迅逝兮陽侯沛而震驚兮　河以分爲九河注其溢在兗州界爲九　搴爲九河注其溢在兗州界爲九　　波兮董羣后而來營下淇園之豐條兮投璧玉　　而沈星决狐證文帝河决金隄武帝元光中河决於瓠子於是天子臨決沈白馬玉璧　　務兮董羣后而來營下淇園之豐條兮投璧玉　　薩防隆條動而暢清風白日顯而曜殊光隱已　　茂栝芬榑扶疏灌列　若夫長杉峻櫃映水　　成水熄旋以息樹粰以固護　　木於隱上以固護　　　東巡頌　　　　　　傅毅崔駰一本作　　　漢光武中興三葉至章帝按本紀建　　　初八年冬十二月東巡狩又元和二　　　年二月幸太山柴告伐宗太山　　伊漢中興三葉於皇維烈光迪厥倫纘王命胤　　漢興矩衝度以範物規乾則以陶鈞於是考上　　帝以質中蒼列宿於北辰開太微敞禁庭延儒　　林以諮詢德岳之事于時典司者考載華挹實　　徵作迪爾而造曰咸平大漢既重雍而襲熙代　　增其德唯斯有禮久而不修此神人之所慶幸　　海内之所想思頌有喬山之征告祭柴望也巡守　　之詩日懷嵘百神高山及河嵜山喬岳又敘　　　　　　　　典有祖岳之巡

舜典歲二月東巡守至于東岳周頌時邁其邦人斯
巡守至于東岳時邁其邦巡其邦昊天其子之駉駉馬
勤不亦宜哉乃命太僕馴六轡作駉閑路馬

東巡頌　　　　蔡邕　班固一本作

竊見巡狩岱宗柴望山虞宗祀明堂上稽帝堯
中述世宗遵奉光武禮儀備具動自聖心是以
神明屢應休徵乃降不勝狂簡之情謹上低宗
頌一篇曰若稽古在漢迪哲聿修厥德憲章不
烈翺六龍較五路齊百僚陶素質命南重以司
歷厭中月之六辰備天官之列衛盛興服而東
巡闕後

南巡頌

惟漢再受命發葉二十協景和則天經郊高宗
光六幽通神明既禘祖於西郊又將祫於南庭
是時聖上運天官之法駕建日月之旗旌

九惟文

惟思也此文乃九惟之一後當有闕
文否則以貧為病不思所以處之徒
作見殷稷之法亦非

八惟国之憂心殷殷天之生我星宿值貧如得
所推六極之危洪範六極四曰貧
六極之危 獨我斯勤居處浮漂無
以自任冬日栗栗上下同雲無衣無褐何以自
温六月徂暑炎赫來臻無絺無綌何以蔽身無
飽不飽永離懽欣

古文苑卷第二十一終

出版後記

《古文苑》二十一卷，宋章樵注。

《古文苑》錄周代至南齊詩文二百六十餘篇，分爲二十類，唐以前散佚之文多賴此書得以流傳。至於其編集者，宋淳熙六年（一一七九）韓元吉（字無咎）刻《古文苑》九卷本原序云：「孫巨源得於佛寺經龕中，唐人所藏，莫知誰氏錄。」陳振孫《直齋書錄解題》載：「孫巨源得於佛寺經龕中得之，唐人所藏，韓無咎類次爲九卷，刻之婺州。」據葉德輝考證，此書乃孫洙（字巨源，官至翰林學士，《宋史》有傳）僞托唐人所藏，從唐宋人類書中輯出而成。

韓元吉淳熙六年所刻九卷本《古文苑》係無注本，比章樵注本早近六十年，因此更接近《古文苑》原貌，訛誤較少。章樵於紹定二年（一二二九）任吳縣知縣時，開始在九卷本基礎上爲《古文苑》做注。紹定五年（一二三

一

二），校注工作完成，重編爲二十一卷，此即目前流傳之二十一卷有注本。自此以後，從宋代流傳至今，《古文苑》便分爲九卷無注本與二十一卷有注本兩個系統。

章樵校注完《古文苑》之後，由於政務輾轉，未及親自刊刻，遂將校注稿留給後任程士龍，程士龍於端平三年（一二三六）六月刻成，史稱宋常州軍刻本。嘉熙元年（一二三七）四月，章樵之子章淳來訪，取刻好的書版校勘，訂正二百餘字（見江師心跋）。此應爲二十一卷《古文苑》最早之刻本，但此本已佚。淳祐六年（一二四六），盛如杞在程士龍刻成的樵注本基礎上重修《古文苑》。因此，宋淳祐盛如杞重修本爲現存最早的《古文苑》有注刻本。

《古文苑》經章樵注釋後，被發揚光大，在保存漢魏六朝史料方面極具價值，因此，與九卷無注本相比，二十一卷有注本流傳更爲廣泛，明清兩代曾多次翻刻。在衆多複雜的版本中，宋常州軍刻本爲諸本底本，宋淳祐盛如杞重修本出自宋常州軍刻本，明成化張世用重刻宋淳祐盛如杞重修本無疑是最早且最接近宋代原刻面貌的刻本。此後，不斷傳承來看，張世用刻本，明成化張世用刻本為「明本中刻最先有在此本基礎上的翻刻、重刻。所以，葉德輝評價成化本爲

二

者，莫善於此本矣」。

中國書店本次影印的《古文苑》以所藏明成化十八年（一四八二）福建巡按淮南張世用刻本爲底本，此本爲清初著名藏書家、版本學家、校勘家季振宜舊藏，曾入選《第二批國家珍貴古籍名録》。本書半頁十行，行十八字，雙行小字同，白口，四周單邊，前有張琳序。中國書店影印出版成化張世用刊本《古文苑》，以期重現善本神采，爲廣大研究者及愛好者提供珍貴的歷史文獻。

中國書店出版社
辛卯年秋月

图书在版编目(CIP)数据

古文苑 /（宋）章樵注释.—北京：中国书店，2012.1
（中国书店藏珍贵古籍丛刊）ISBN 978-7-5149-0147-4

Ⅰ.①古… Ⅱ.①章… Ⅲ.①中国文学：古典文学—作品综合集—宋代 Ⅳ.①I214.42

中国版本图书馆CIP数据核字（2011）第201682号

中國書店藏珍貴古籍叢刊	
古文苑	一函五册
作者	宋·章樵注
出版發行	中國書店
地址	北京市琉璃廠東街一一五號
郵編	100050
印刷	江蘇金壇市古籍印刷廠有限公司
版次	二〇一二年二月
書號	ISBN 978-7-5149-0147-4
定價	一二〇〇元